书 谱

孙浩茗左笔镜体书法

人民出版社

人民美术出版社

孙浩茗简介

孙浩茗，本名孙林英，祖籍山东，1937 年出生于北京，1958 年毕业于北京28中，1963 年毕业于北京大学。国际问题学者、北京大学兼职教授、瑞怡文化首席顾问、北京兆日科技公司董事长。

早在六十多年前，孙浩茗即开始习写左笔反体字，中间曾有中断；近些年又重拾旧趣，从此，一发而不可收，临写了大量碑帖、古典诗词及现代名篇，受到书法界及社会各界人士的重视与欢迎。他的作品为国内外众多要人、机构和院馆收藏。

2010 年，孙浩茗的一幅草书《千字文》曾在上海世博会大型义拍活动中获得『冠军』。

2012年，孙浩茗作为中国奥运文化代表团成员参加伦敦奥运文化交流活动时，其左笔镜体书法线装书，作为重点礼品分赠众多友人，并在交流现场展示了左笔镜体书法，受到热情欢迎。

2013年，在北京举行的『桑巴起舞、梦扬中国』活动中，孙浩茗赠给巴西传奇明星足球队的一幅长卷《三字经》在现场引起轰动。

在璀璨的中国书法海洋中，孙浩茗以其『左笔镜体书法』的独特魅力，丰富着人们的视野、情趣和文化生活。

序

孙浩茗左笔镜体书法集的出版发行，在我看来，是书法界的一桩喜事。它印证了，在改革开放倡导创新的大潮中，在浩瀚的中国正笔书法海洋中，作为一股涓涓细流绵延流淌了数千年之久的左笔反体书法（亦称左笔镜体书法）得到了应有的肯定和鼓励！作为一名耄耋之年的书坛老兵，我由衷地赞赏出版单位的有识之举。

中国汉语文字，作为一种记录和传播人类文明的独特载体，从甲骨文到大小篆——隶——草——行——楷等书体，已有五千多年的历史。新中国建立之后，伴随着经济文化的突飞猛进，中国书法的艺术价值，也得到了空前地提高，日益成为世界各国人民更加喜爱的艺术瑰宝。

根据史料记载，反体字书法早在汉代即今四川北碚蛮洞就发现有『光和元年』四字。南朝萧梁时代就有长篇的反体字墓志铭。在近现代的考古发掘中，亦发现有一些墓室有反体字石刻，其中丹阳梁文帝萧顺墓道东侧石柱上，梁武帝堂弟萧景墓西侧石柱上，全文为反笔字体。国学大师钱钟书在他的论著《管锥编》中说：庾元威将左笔反体书法列为书法一百二十体的一种。庾称反体书法创始人孔敬通的字为『镜映字』。由此可见，反体书法曾是古代书法文化中的一种时尚和追求。

继承与创新一直是支撑中国文化发展的两种不竭动力。无论正笔书法还是反笔书法，都是书法家们长期实践、潜心探索、『古不乖时，今不同弊』的多样化创新结果。汉字作为一种象形文字，体现在书法上，具有无穷的想象空间和表达空间，从艺术层面和大众审美要求讲，应当大力鼓励和扶持汉字书法向所有的可能性敞开，从而为丰富和发展中国文化增添新的动力。出版孙浩茗左笔镜体书法集，当能

为此添一块砖、加一片瓦。

在当今广阔的中国书法领域里，活跃着一批人数虽少但造诣颇高的左笔反体书法家，他们在对中国书法的创新与多样化进行着可贵的探索，孙浩茗即是这一群体中的姣姣者之一。早在六十多年前，孙浩茗即开始习写左笔反体字，他孜孜不倦、夙兴夜寐、辛勤临帖、遍访名师，经过几十年的磨砺，如今，他的左笔镜体书法，无论在书体、题材上，还是数量、质量上，都已达到了相当高的程度！他一丝不苟，严格遵循书法的传统法度、规则行事，用镜子映照着阅读他的作品，同样体现了正笔书法的线条及韵律美，充分展现了他的书法的『新、奇、巧、美、难』的特点，给人以稀缺、独特而十分难得的艺术享受。这些年来，他的大量作品，受到国内外的高度重视与广泛欢迎，并为众多国家领导、社会精英、国际友人、文化团体及文博院馆收藏。

我认为，包括孙浩茗先生在内的左笔镜体书法家的作品的相继面世，既是历史的传承，也是时代的创新！左笔镜体书法这一艺术奇葩，不但应当得到肯定，而且应当得到弘扬。

孙浩茗先生的心愿是，用自己的绵薄之力，与全国书法大军一道，为中国书法的创新与发展，作出自己的一份贡献！

几年前，浩茗先生邀我在他的一幅长卷上题写几句话，我送了他如下几句：

『左腕且反体，墨海堪称奇，风流不逾矩，史添孙家笔。』

我祝他成功！

林志诚

二〇一四年一月

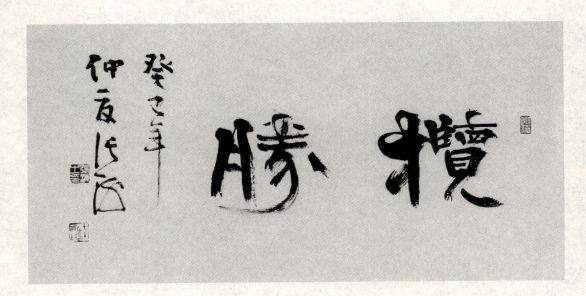

中国书法家协会主席张海先生
赠孙浩茗字幅：揽胜。

【目 录】

左笔镜体《书谱》 …………… ○○一

《书谱》释文 …………… ○七七

关于《书谱》 …………… ○九○

书谱

夫自古之善书者，汉
魏有钟张之绝，晋末
称二王之妙。王羲之
云：顷寻诸名书

谢安素善尺牍，而轻子敬之书。子敬尝
作佳书与之，谓必存录，安辄题后答
之，甚以为恨。安尝问敬：卿书何如
右军？答云：故当胜。安云：物论殊不
尔。子敬又答：时人那得知！

夫自古之善書者，漢魏有鍾張之絕，晉末稱二王之妙。王羲之云：頃尋諸名書，鍾張信為絕倫，其餘不足觀。可謂鍾張云沒，而羲獻繼之。

安尝问敬：卿书何如右
军？答云：故当胜。安云：
物论殊不尔。子敬又答：
时人那得知！敬虽权以此
辞，折安所鉴，自称胜父，
不亦过乎！

孙浩茗左笔镜体书法

书谱

传统国学经典

夫自古之善书者，汉魏有钟张之绝，晋末称二王之妙。王羲之云：顷寻诸名书，钟张信为绝伦，其余不足观。

夫心之所达，不易尽于名言；言之所通，尚难形于纸墨。粗可仿佛其状，纲纪其辞。冀酌希夷，取会佳境。阙而未逮，请俟将来。今撰执使转用之由，以祛未悟。执谓深浅长短之类是也；使谓纵横牵掣之类是也；转谓钩环盘纡之类是也；用谓点画向背之类是也。

孙浩茗左笔镜体书法

书谱

传统国学经典

而东晋士人，互相陶淬。至于王谢之族，郗庾之伦，纵不尽其神奇，咸亦挹其风味。去之滋永，斯道逾微。方复闻疑称疑，得末行末，古今阻绝，无所质问；设有所会，缄秘已深。遂令学者茫然，莫知领要，徒见成功之美，不悟所致之由。或乃就分布于累年，向规矩而犹远，图真不悟，习草将迷。假令薄解草书，粗传隶法，则好溺偏固，自阂通规。讵知心手会归，若同源而异派；转用之术，犹共树而分条者乎。

而东晋士人，互相陶染。至于
王谢之族，郗庾之伦，纵不尽
其神奇，咸亦挹其风味。

而东晋士人，互相陶染。至于王谢之族，郗庾之伦，纵不尽其神奇，咸亦挹其风味。

余志学之年，留心翰墨，味钟张之余烈，挹羲献之前规，极虑专精，时逾二纪。有乖入木之术，无间临池之志。

一畫之間，變起伏於鋒杪；一點之內，殊衄挫於毫芒。況云積其點畫，乃成其字；曾不傍窺尺牘，俯習寸陰；引班超以為辭，援項籍而自滿。任筆為體，聚墨成形；心昏擬效之方，手迷揮運之理，求其妍妙，不亦謬哉！

然后凜之以风神，温之以妍润，鼓之以枯劲，和之以闲雅。故可达其情性，形其哀乐，验燥湿之殊节，千古依然；体老壮之异时，百龄俄顷

孙浩茗左笔镜体书法　书谱

草书的形成，是在隶书的基础上演变而成的，所
谓"解散隶法，用以赴急"。它本是一种应急的书
体，在具体的书写过程中，为了书写便捷，就逐
渐对汉隶字形加以省并、简化，并增强了

图真不悟，习草将迷。假令薄解草书，粗传隶法，则好溺偏固，自阂通规。

去之滋永，斯道愈微，方复闻疑称疑，得末行末，古今阻绝，无所质问，设有所会，缄秘已深，遂令学者茫然，莫知领要，徒见成功之美，不悟所致之由。

心不厌精，手不忘熟。若
运用尽于精熟，规矩谙
于胸襟，自然容与徘徊，
意先笔后，潇洒流落，翰
逸神飞

习草将迷，假名苟式，转
易多涉，及沿
流有失。而东晋士人，互
相陶染。至于王谢之族，郗
庾之伦，纵不尽其神奇，咸
亦挹其风味。

虽學宗一家，而變成多體，莫不隨其性欲，便以為姿：質直者則徑侹不遒；剛佷者又倔強無潤；矜斂者弊於拘束；脫易者失於規矩；溫柔者傷於軟緩；躁勇者過於剽迫；狐疑者溺於滯澀

孙浩茗 左笔镜体书法 书谱 传统国学经典

孙浩茗左笔镜体书法

书谱

传统国学经典

心不厌精，手不忘熟。若运用尽于精熟，规矩谙于胸襟，自然容与徘徊，意先笔后，潇洒流落，翰逸神飞。

咏歌之不足，不知手之舞之足之蹈之也。仰非其至，孰能与于此乎？……

孙浩茗左笔镜体书法　书谱　传统国学经典

况云積其點畫，乃成其字；曾不傍窺尺牘，俯習寸陰；引班超以為辭，援項籍而自滿。任筆為體，聚墨成形；心昏擬效之方，手迷揮運之理，求其妍妙，不亦謬哉！

岂知情动形言，取会风骚之意；阳舒阴惨，本乎天地之心。

然君子立身，务修其本。扬雄谓：诗赋小道，壮夫不为。况复溺思毫厘，沦精翰墨者也！夫潜神对奕，犹标坐隐之名；乐志垂纶，尚体行藏之趣。

孙浩茗　左笔镜体书法

书谱

传统国学经典

留不常，不主故常。
或折挫槎枿，外曜锋芒。
察之者尚精，拟之者贵似。
况拟不能似，察不能精，
分布犹疏，形骸未检；
跃泉之态，未睹其妍，
窥井之谈，已闻其丑。

孙浩茗左笔镜体书法

书谱

传统国学经典

草以点画为形质，使转为情性；草乖使转，不能成字；真亏点画，犹可记文。回互虽殊，大体相涉。故亦傍通二篆，俯贯八分，包括篇章，涵泳飞白。

心不厌精，手不忘熟。若运用尽于精熟，规矩谙于胸襟，自然容与徘徊，意先笔后，潇洒流落，翰逸神飞。

至如初學分布，但求平正；既知平正，務追險絕；既能險絕，復歸平正。初謂未及，中則過之，後乃通會。通會之際，人書俱老。

任笔为体，聚墨成形，心昏拟效之方，手迷挥运之理，求其妍妙，不亦谬哉！

用之由己，而淬励
之方，通会之际，人
书俱老。仲尼云：五十
知命，七十从心。故以
达夷险之情，体权变
之道，亦犹谋而后动，
动不失宜；时然后言，
言必中理矣。是以右

规矩，阙
而未逮，情
动形言，取
会风骚之
意，阳舒阴
惨，本乎天
地之心。

且立意乖戾，难以相成；心手不逮，违而速之。虽学宗一家，而变成多体，莫不随其性欲，便以为姿。质直者则俓侹不遒，刚佷者又倔强无润，矜敛者弊于拘束，脱易者失于规矩，温柔者伤于软缓，躁勇者过于剽迫。

是故右軍之書，末年多妙，當緣思慮通審，志氣和平，不激不厲，而風規自遠。子敬已下，莫不鼓努為力，標置成體，豈獨工用不侔，亦乃神情懸隔者也。

至若數畫並施，其形各異；眾點齊列，為體互乖。一點成一字之規，一字乃終篇之準。違而不犯，和而不同，留不常遲，遣不恆疾。

草不兼真，殆於專謹；真不通草，殊非翰札，真以點畫為形質，使轉為情性；草以點畫為情性，使轉為形質。草乖使轉，不能成字；真虧點畫，猶可記文。

况云积其点画，乃成其字；曾不傍窥尺牍，俯习寸阴；引班超以为辞，援项籍而自满；任笔为体，聚墨成形；心昏拟效之方，手迷挥运之理，求其妍妙，不亦谬哉！

至若數畫並施，其形各異；眾點齊列，為體互乖。一點成一字之規，一字乃終篇之準。違而不犯，和而不同；留不常遲，遣不恒疾；帶燥方潤，將濃遂枯；泯規矩於方圓，遁鉤繩之曲直。

代多称习，良可据为宗匠，取立指归，岂唯会古通今，亦乃情深调合；致使摹榻日广，研习岁滋，先后著名，多从散落，历代孤绍，非其效欤？

况云积其点画，乃成其字；曾不傍窥尺牍，俯习寸阴；引班超以为辞，援项籍而自满；任笔为体，聚墨成形；心昏拟效之方，手迷挥运之理，求其妍妙，不亦谬哉！（然）

三画。左上右下之间，顾盼不失其节。

相同笔画之起止，收放各有其态。

偏旁相间，疏密自成章法。

人共知其纤毫而不索所以然之由或
乃就分布于累年向规矩而犹远图真
不悟习草将迷假令薄解草书粗传
隶法则好溺偏固自阂通规讵知心
手会归若同源而异派转用之术犹同
树而分条者乎加以趋变适时行书为

既能险绝，复归平正。初谓未及，中则过之，后乃通会。通会之际，人书俱老。

然后凛之以风神，温之以妍润，鼓之以枯劲，和之以闲雅。故可达其情性，形其哀乐，验燥湿之殊节，千古依然。

然後凜之以風神溫之以
妍潤鼓之以枯勁和之以
閑雅故可達其情性形其
哀樂驗燥濕之殊節千古
依然

故亦傍通點畫之
情，博究始終之
理，鎔鑄蟲篆，陶
均草隸。體五材
之並用，儀形不
極；象八音之迭

思則老而逾妙，學乃少而可勉。勉之不已，抽秘騁妍，

涉樂方笑言哀已歎豈知情動形言取會風騷之意陽舒陰慘本乎天地之心既失其情理乖其實原夫所致安有體哉

图真不悟，习草将迷。假令薄解草书，粗传隶法，则好溺偏固，自阂通规。

然後凜之以風神，溫之以妍潤，鼓之以枯勁，和之以閑雅。故可達其情性，形其哀樂，驗燥濕之殊節，千古依然；體老壯之異時，百齡俄頃。嗟乎，不入其門，詎窺其奧者也！

而東晉士人，互相陶淬。至於王謝之族，郗庾之倫，縱不盡其神奇，咸亦挹其風味。

夫心之所达，不易尽于名言；言之所通，尚难形于纸墨。粗可髣髴其状，纲纪其辞。冀酌希夷，取会佳境。阙而末逮，请俟将来。

若运用尽于精熟，规矩谙于胸襟，自然容与徘徊，意先笔后，潇洒流落，翰逸神飞，亦犹弘羊之心，预乎无际；庖丁之目，不见全牛。

岂成草草，玄妙之意，
出于物类，挺然秀出，
务于简易，情动形言，
取会风骚之意，阳舒阴
惨，本乎天地之心。既

别有善书，翰不虚动，下必有由。一画之间，变起伏于锋杪；一点之内，殊衄挫于毫芒。况云积其点画，乃成其字。

出自一家之緒，乃效諸家之跡，是以
學者漸一家之書，先以一家之法
專一家之書，然後以他家之意
融匯貫通，自成一家之體
而後學者從之，書之道也

思则老而愈妙，学乃少而可勉。勉之不已，抑有三时；时然一变，极其分矣。至如初学分布，但求平正；既知平正，务追险绝；既能险绝，复归平正。

而东晋士人，互相陶淬。至于王谢
之族，郗庾之伦，纵不尽其神奇，咸
亦挹其风味。去之滋永，斯道愈微。
方复闻疑称疑，得末行末，古今阻
绝，无所质问；设有所会，缄秘已深；
遂令学者茫然，莫知领要，徒见

而東晉士人，互相陶染。至於王謝之族，郗庾之倫，縱不盡其神奇，咸亦挹其風味。去之滋永，斯道愈微。方復聞疑稱疑，得末行末，古今阻絕，無所質問；設有所會，緘秘已深；遂令學者茫然，莫知領要，徒見成功之美，不悟所致之由。

孙浩茗左笔镜体书法

书谱

图真不悟，习草将迷。假令薄解草书，粗传隶法，则好溺偏固，自阂通规。

孙浩茗左笔镜体书法

书谱

传统国学经典

可谓智巧兼优，心手双畅，翰不虚动，下必有由。一画之间，变起伏于锋杪；一点之内，殊衄挫于毫芒。

心不厌精，手不忘熟。若运用尽于精熟，规矩谙于胸襟，自然容与徘徊，意先笔后，潇洒流落，翰逸神飞，亦犹弘羊之心，预乎无际；庖丁之目，不见全牛。

心不厌精，手不忘熟。若运用尽于精熟，规矩谙于胸襟，自然容与徘徊，意先笔后，潇洒流落，翰逸神飞，亦犹弘羊之心，预乎无际；庖丁之目，不见全牛。

一画之间，变起伏于锋杪；一点之内，殊衄挫于毫芒。况云积其点画，乃成其字；曾不傍窥尺牍，俯习寸阴；引班超以为辞，援项籍而自满；任笔为体，聚墨成形；

《书谱》释文

夫自古之善书者，汉魏有钟张之绝，晋末称二王之妙。王羲之云：『顷寻诸名书，钟张信为绝伦，其徐不足观。』可谓钟张云没，而羲献继之。又云：『吾书比之钟张，钟当抗行，或谓过之。张草犹当雁行。然张精熟，池水尽墨，假令寡人耽之若此，未必谢之。』此乃推张迈钟之意也。考其专擅，虽未果于前规；擬以兼通，故无惭于即事。评者云：『彼之四贤，古今特绝；而今不逮古，古质而今研。』夫质以代兴，妍因俗易。虽书契之作，适以记言；而淳醨一迁，质文三变，驰骛沿革，物理常然。贵能古不乖时，今不同弊，所谓『文质彬彬。然后君子。』何必易雕宫于穴处，反玉辂于椎轮者乎！又云：『子敬之不及逸少，犹逸少之不及钟张。』意

者以为评得其纲纪，而未详其始卒也。且元常专工于隶书，伯英尤精于草体，彼之二美，而逸少兼之。拟草则馀真，比真则长草，虽专工小劣，而博涉多优；总其终始，匪无乖互。谢安索善尺牍，而轻子敬之书。子敬尝作佳书与之，谓必存录，安辄题后答之，甚以为恨。安尝问敬：『卿书何如右军？』答云：『故当胜。』安云：『物论殊不尔。』于敬又答：『时人那得知！』敬虽权以此辞折安所鉴，自称胜父，不亦过乎！且立身扬名，事资尊显，胜母之里，曾参不入。以于敬之豪翰，绍右军之笔札，虽复粗传楷则，实恐未克箕裘。况乃假託神仙，耻崇家范，以斯成学，孰愈面墙！后羲之往都，临行题壁。子敬密拭除之，辄书易其处，私为不恶。羲之还，见乃叹曰：『吾去时真大醉也！』敬乃内惭。是知逸少之比钟张，则专博斯别；子敬之不及逸少，无或疑焉。

余志学之年，留心翰墨，昧钟张之馀烈，挹羲献之前规，极虑专精，时逾二纪。观夫悬针垂露之异，奔雷坠石之奇，鸿飞兽骇之资，鸾舞蛇惊之态，绝岸颓峰之势，临危据槁之形；或重若崩云，或轻如蝉翼；导之则泉注，顿之则山安；纤纤乎似初月之出天涯，落落乎犹众星之列河汉；同自然之妙，有非力运之能成；信可谓智巧兼优，心手双畅，翰不虚动，下必有由。一画之间，变起伏于锋杪；一点之内，殊衄挫于毫芒。况云积其点画，乃成其字；曾不傍窥尺牍，俯习寸阴；引班超以为辞，援项籍而自满；任笔为体，聚墨成形；心昏拟效之方，手迷挥运之理，求其妍妙，不亦谬哉！然君子立身，务修其本。杨雄谓：『诗赋小道，壮夫不为。』况复溺思毫厘，沦精翰墨者也！夫潜神

对奕，犹标坐隐之名；乐志垂纶，尚体行藏之趣。詎若功定礼乐，妙拟神仙，犹埏埴之罔穷，与工炉而并运。好异尚奇之士；玩体势之多方；穷微测妙之夫，得推移之奥赜。著述者假其糟粕，藻鉴者挹其菁华，固义理之会归，信贤达之兼善者矣。存精寓赏，岂徒然与？而东晋士人，互相陶淬。室于王谢之族，郗庾之伦，纵不尽其神奇，咸亦挹其风味。去之滋永，斯道愈微。方复闻疑称疑，得末行末，古今阻绝，无所质问；设有所会，缄秘已深；遂令学者茫然，莫知领要，徒见成功之美，不悟所致之由。或乃就分布于累年，向规矩而犹远，图真不悟，习草将迷。假令薄能草书，粗传隶法，则好溺偏固，自阂通规。詎知心手会归，若同源而异派；转用之术，犹共树而分条者乎？加以趁变适时，行书为要；题勒方幅，真乃居先。草不兼真，殆于专谨；真不通草，殊非翰札，真以点画为形质，使转

为情性；草以点画为情性，使转为形质。草乖使转，不能成字；真亏点画，犹可记文。回互虽殊，大体相涉。故亦傍通二篆，俯贯八分，包括篇章，涵泳飞白。若毫厘不察，则胡越殊风者焉。至如钟繇隶奇，张芝草圣，此乃专精一体，以致绝伦。伯英不真，而点画狼藉；元常不草，使转纵横。自兹已降，不能兼善者，有所不逮，非专精也。虽篆隶草章，工用多变，济成厥美，各有攸宜。篆尚婉而通，隶欲精而密，草贵流而畅，章务检而便。然后凛之以风神，温之以妍润，鼓之以枯劲，和之以闲雅。故可达其情性，形其哀乐，验燥湿之殊节，千古依然；体老壮之异时，百龄俄顷，嗟呼，不入其门，讵窥其奥者也！又一时而书，有乖有合，合则流媚，乖则雕疏，略言其由，各有其五：神怡务闲，一合也；感惠徇知，二合也；时和气润，三合也；纸墨相发，四合也；偶然欲书，五合也。心遽

体留，一乖也；意违势屈，二乖也；风燥日炎，三乖也；纸墨不称，四乖也；情怠手阑，五乖也。乖合之际，优劣互差。得时不如得器，得器不如得志，若五乖同萃，思遏手蒙；五合交臻，神融笔畅。畅无不适，蒙无所从。当仁者得意忘言，罕陈其要；企学者希风叙妙，虽述犹疏。徒立其工，未敷厥旨。不揆庸昧，辄效所明；庶欲弘既往之风规，导将来之器识，除繁去滥，睹迹明心者焉。

代有《笔阵图》七行，中画执笔三手，图貌乖舛，点画湮讹。顷见南北流传，疑是右军所制。虽则未详真伪，尚可发启童蒙。既常俗所存，不藉编录。至于诸家势评，多涉浮华，莫不外状其形，内迷其理，今之所撰，亦无取焉。若乃师宜官之高名，徒彰史牒；邯郸淳之令范，空著缣缃。暨乎崔、杜以来，萧、羊已往，代祀绵远，名氏滋繁。或藉甚不渝，人亡业显；或凭附增价，身谢道衰。加以糜蠹不

传，搜秘将尽，偶逢缄赏，时亦罕窥，优劣纷纭，殆难觌缕。其有显闻当代，遗迹见存，无俟抑扬，自标先后。且六文之作，肇自轩辕；八体之兴，始于嬴政。其来尚矣，厥用斯弘。但今古不同，妍质悬隔，既非所习，又亦略诸。复有龙蛇云露之流，龟鹤花英之类，乍图真于率尔，或写瑞于当年，巧涉丹青，工亏翰墨，异夫楷式，非所详焉。代传羲之与子敬笔势论十章，文鄙理疏，意乖言拙，详其旨趣，殊非右军。且右军位重才高，调清词雅，声尘未泯，翰牍仍存。观夫致一书，陈一事，造次之际，稽古斯在；岂有贻谋令嗣，道叶义方，章则顿亏，一至于此！又云与张伯英同学，斯乃更彰虚诞。若指汉末伯英，时代全不相接；必有晋人同号，史传何其寂寥！非训非经，宜从弃择。夫心之所达，不易尽于名言；言之所通，尚难形于纸墨。粗可仿佛其状，纲纪其辞。冀酌希夷，取会佳境。阙而未逮，请俟将

来。今撰执使转用之由，以祛未悟。执谓深浅长短之类是也；使谓纵横牵掣之类是也；转谓钩环盘纡之类是也；用谓点画向背之类是也。方复会其数法，归于一途；编列众工，错综群妙，举前人之未及，启后学于成规；窥其根源，析其枝派。贵使文约理赡，迹显心通；披卷可明，下笔无滞。诡辞异说，非所详焉。然今之所陈，务稗学者。但右军之书，代多称习，良可据为宗匠，取立指归。岂惟会古通今，亦乃情深调合。致使摹蹑日广，研习岁滋，先后著名，多从散落；历代孤绍，非其效与？试言其由，略陈数意：止如《乐毅论》、《黄庭经》、《东方朔画赞》、《太史箴》、《兰亭集序》、《告誓文》，斯并代俗所传，真行绝致者也。写《乐毅》则情多佛郁；书《画赞》则意涉瑰奇；《黄庭经》则怡怿虚无；《太史箴》又纵横争折；暨乎《兰亭》兴集，思逸神超，私门诫誓，情拘志惨。所谓涉乐方笑，言哀已叹。岂惟

驻想流波，将贻啴嗳之奏；驰神睢涣，方思藻绘之文。虽其目击道存，尚或心迷议舛。莫不强名为体，共习分区。岂知情动形言，取会风骚之意；阳舒阴惨，本乎天地之心。既失其情，理乖其实，原夫所致，安有体哉！夫运用之方，虽由己出，规模所设，信属目前，差之一豪，失之千里，苟知其术，适可兼通。心不厌精，手不忘熟。若运用尽于精熟，规矩谙于胸襟，自然容与徘徊，意先笔后，潇洒流落，翰逸神飞，亦犹弘羊之心，预乎无际；庖丁之目，不见全牛。尝有好事，就吾求习，吾乃粗举纲要，随而授之，无不心悟手从，言忘意得，纵未穷于众术，断可极于所诣矣。若思通楷则，少不如老；学成规矩，老不如少。思则老而愈妙，学乃少而可勉。勉之不已，抑有三时；时然一变，极其分矣。至如初学分布，但求平正；既知平正，务追险绝，既能险绝，复归平正。初谓未及，中则过之，后乃通会，通

会之际，人书俱老。仲尼云：『五十知命』、『七十从心。』故以达夷险之情，体权变之道，亦犹谋而后动，动不失宜；时然后言，言必中理矣。是以右军之书，末年多妙，当缘思虑通审，志气和平，不激不厉，而风规自远。子敬已下，莫不鼓努为力，标置成体，岂独工用不侔，亦乃神情悬隔者也。或有鄙其所作，或乃矜其所运。自矜者将穷性域，绝于诱进之途；自鄙者尚屈情涯，必有可通之理。嗟乎，盖有学而不能，未有不学而能者也。考之即事，断可明焉。然消息多方，性情不一，乍刚柔以合体，忽劳逸而分驱。或恬憺雍容，内涵筋骨；或折挫槎枿，外曜锋芒。察之者尚精，拟之者贵似。况拟不能似，察不能精，分布犹疏，形骸未捡；跃泉之态，未睹其妍，窥井之谈，已闻其丑。纵欲唐突羲献，诬罔钟张，安能掩当年之目，杜将来之口！慕习之辈，尤宜慎诸。至有未悟淹留，偏追劲疾；不能迅速，翻

效迟重。夫劲速者,超逸之机,迟留者,赏会之致。将反其速,行臻会美之方;专溺于迟,终爽绝伦之妙。能速不速,所谓淹留;因迟就迟,讵名赏会!非其心闲手敏,难以兼通者焉。假令众妙攸归,务存骨气;骨既存矣,而遒润加之。亦犹枝干扶疏,凌霜雪而弥劲;花叶鲜茂,与云日而相晖。如其骨力偏多,遒丽盖少,则若枯槎架险,巨石当路,虽妍媚云阙,而体质存焉。若遒丽居优,骨气将劣,譬夫芳林落蕊,空照灼而无依;兰沼漂萍,徒青翠而奚托。是知偏工易就,尽善难求。虽学宗一家,而变成多体,莫不随其性欲,便以为姿:质直者则径侹不遒;刚很者又倔强无润;矜敛者弊于拘束;脱易者失于规矩;温柔者伤于软缓,躁勇者过于剽迫;狐疑者溺于滞涩;迟重者终于蹇钝;轻琐者淬于俗吏。斯皆独行之士,偏玩所乖。

《易》曰:『观乎天文,以察时变;观乎人文,以化成天下。』况书之为妙,近取诸

身。假令运用未周，尚亏工于秘奥；而波澜之际，已浚发于灵台。必能傍通点画之情，博究始终之理，镕铸虫篆，陶均草隶。体五材之并用，仪形不极；象八音之迭起，感会无方。至若数画并施，其形各异；众点齐列，为体互乖。一点成一字之规，一字乃终篇之准。违而不犯，和而不同；留不常迟，遣不恒疾；带燥方润，将浓遂枯；泯规矩于方圆，遁钩绳之曲直；乍显乍晦，若行若藏；穷变态于毫端，合情调于纸上；无间心手，忘怀楷则；自可背羲献而无失，违钟张而尚工。譬夫绛树青琴，殊姿共艳；隋殊和璧，异质同妍。何必刻鹤图龙，竟惭真体；得鱼获兔，犹恡筌蹄。闻夫家有南威之容，乃可论于淑媛；有龙泉之利，然后议于断割。语过其分，实累枢机。吾尝尽思作书，谓为甚合，时称识者，辄以引示：其中巧丽，曾不留目；或有误失，翻被嗟赏。既昧所见，尤喻所闻；或以年职自高，轻致陵诮。余

乃假之以湘缥，题之以古目：则贤者改观，愚夫继声，竞赏豪末之奇，罕议锋端之失；犹惠侯之好伪，似叶公之惧真。是知伯子之息流波，盖有由矣。夫蔡邕不谬赏，孙阳不妄顾者，以其玄鉴精通，故不滞于耳目也。向使奇音在爨，庸听惊其妙响；逸足伏枥，凡识知其绝群，则伯喈不足称，伯乐未可尚也。至若老姥遇题扇，初怨而后请；门生获书几，父削而子懊；知与不知也。夫士屈于不知己，而申于知己；彼不知也，曷足怪乎！故庄子曰：『朝菌不知晦朔，蟪蛄不知春秋。』老子云：『下士闻道，大笑之；不笑之则不足以为道也。』岂可执冰而咎夏虫哉！

自汉魏已来，论书者多矣，妍蚩杂糅，条目纠纷：或重述旧章，了不殊于既往；或苟兴新说，竟无益于将来；徒使繁者弥繁，阙者仍阙。今撰为六篇，分成两卷，第其工用，名曰书谱，庶使一家后进，奉以规模；四海知音，或存观省；缄秘之旨，余无取焉。垂拱三年写记。

关于《书谱》

《书谱》系唐代大书法家孙过庭于『垂拱三年』（公元六八七年）撰写的一部划时代的书法经典（真迹现存台湾故宫博物馆），讲的是书法（亦称『运笔论』），但也蕴含不少处世之道。全篇不到四千字，字字珠玑，为历代草书之范本，为书法家及书法爱好者研究及临摹的珍品。

孙浩茗先生用『左笔镜体』写法临摹了《书谱》一书，供专家及广大朋友欣赏、指正。读者可用一面镜子映照，即可出现正面字体效果。